L'ARTISAN,

OPÉRA-COMIQUE EN UN ACTE,

Par M. DE SAINT-GEORGES,

Musique de M. Halevy,

Représenté, pour la première fois, sur le Théâtre Royal de l'Opéra-Comique, le 30 Janvier 1827.

PRIX : 1 FR. 50 CENT.

PARIS,
CHEZ VENTE,
LIBRAIRE DES SPECTACLES DE SA MAJESTÉ,
Boulevart des Italiens, n° 7, près la rue Favart.

1827.

Personnages. — Acteurs.

JUSTIN DE MURVILLE, garçon charpentier..................	MM. LEMONNIER.
GUSTAVE DE MURVILLE, lieutenant de vaisseau................	CHOLLET.
LE PATRON JEAN, maître charpentier.	MM. TILLY.
PIERRE, ouvrier......................	BELNIE.
LE COMMANDANT DU PORT D'ANTIBES.	HENRI.
FRANÇOISE, veuve d'un marin, nourrice de Justin.....................	Mme DESBROSSES.
LOUISE, fille de Françoise..........	CASIMIR.

OUVRIERS.
MATELOTS
MARINS.
FEMMES D'OUVRIERS ET DE MARINS.

La scène se passe dans le port d'Antibes, près de Marseille, en 1826.

IMPRIMERIE DE DAVID,
BOULEVART POISSONNIÈRE, N° 6.

L'ARTISAN,

OPÉRA-COMIQUE EN UN ACTE.

(Le théâtre représente un chantier de construction de vaisseaux ; de tous côtés on voit des pièces de bois, des parties de navires ; dans le fond, des échafaudages sur lesquels on construit ; à droite de l'acteur, la maisonnette de Françoise sur le premier plan ; à gauche en face, le bureau de l'Inspecteur avançant un peu sur la scène : ce bureau a une fenêtre du côté des spectateurs ; devant ce bureau, l'établi de Justin chargé d'outils et entouré de pièces de bois. Au lever du rideau les travaux sont en pleine activité ; tous les charpentiers sont à l'ouvrage, les uns scient, les autres hachent, etc.)

SCÈNE PREMIÈRE.

PATRON JEAN, PIERRE, TOUS LES AUTRES OUVRIERS (*ils sont en train de travailler*), *ensuite* LE COMMANDANT DUPORT. *Le Patron Jean est assis dans le bureau, devant une petite table de bois grossier, tient sa pipe d'une main, un verre de rhum de l'autre, et, tout en buvant, il a les yeux sur un vieux registre qui est sur son bureau.*

RONDE.

Les charpentiers sont d'bons vivans,
Toujours joyeux, toujours contens.
Riches du pain de la journée,
 On n'nous voit pas
 Dans aucun cas
Jeter l'manche après la cognée.
Not'richesse est au bout d'nos bras,
C'est un' fortun' claire et certaine :
Aussi j'bénissons nos destins,
 Quand on a son bien dans les mains,
On n'a pas peur qu'on vous le prenne.

PATRON JEAN.

Eh ! viv' la joie, oui, morgué ;
Pour être heureux faut être gai,
Et pour êtr'gai, dam ! il faut boire.
Quoiqu' dans ma vie, on peut m'croire,
J'aie vidé plus d'un tonneau,
Devant une bouteill' j'éprouve
Un plaisir toujours nouveau,
Et dans le vin je me trouve
Comme le poisson dans l'eau.
Et vive la joie !

(*On voit venir le commandant du port.*)

LES OUVRIERS.

V'là monsieur l' commandant.
Venez, monsieur l'commandant,
Voyez, voyez, c'est le moment
Où tout le monde est à l'ouvrage.

LE COMMANDANT *aux ouvriers*.

Amis, redoublez de courage.
Car c'est aujourd'hui que l'on doit
Au plus habile, au plus adroit
Décerner une récompense.

LES OUVRIERS *travaillant*.

Quel honneur ! une récompense !
Redoublons d' zèle et d' vigilance.

PATRON JEAN *allant dans le bureau chercher son registre*.

Approchez-vous pour répondre à l'appel.)
Thomas, Benoît, Paul, Gabriel,
Pierr', Nicolas, Thibaut, Roussel.

LES OUVRIERS *entourant le patron*.

Présent.... Présent....

LE COMMANDANT.

Je ne vois pas Justin, leur camarade.

PATRON JEAN.

Il travaille au vaisseau que l'on a mis en rade.
C'est not'premier ouvrier,
Et j'dis un garçon d'mérite,
Il est la gloire de ce chantier.

LE COMMANDANT *se disposant à sortir*.

Patron Jean, je vous félicite :
Tout le monde bientôt, graces à mon rapport,
Verra que, du moins, dans ce port
On rend justice au mérite.

ENSEMBLE.

PATRON JEAN ET LES OUVRIERS.
Merci, monsieur le commandant,
Mais, excusez, c'est le moment
Où tout le monde est à l'ouvrage.

LE COMMANDANT.
Je suis satisfait, mes enfans,
Restez, ne perdez pas de temps ;
Adieu, redoublez de courage.

(*Le Commandant sort, Patron Jean le suit en faisant une fausse sortie.*)

SCÈNE II.

PIERRE, LES OUVRIERS, *puis* PATRON JEAN.

PIERRE, *quittant l'ouvrage et regardant de tout côté.*

Patron Jean n'y est plus ; dites donc ! dites donc, vous autres ! y a d'fameuses nouvelles sur son Justin..... allez..... J'n'ons pas voulu en parler d'vant l'Patron.... parc'que Justin est son favori, c'est connu.... mais j'vas vous conter ça. (*Tous l'entourent.*) Etes-vous tous ici ?

TOUS, *avec curiosité.*

Oui !... oui !...

PIERRE.

Faut vous dire que c'matin j'étais chez la mère Françoise, la nourrice d'not' camarade Justin... quand j'dis not' camarade, vous savez tous c'qu'il est (*Il se retourne, et voit Patron Jean qui est rentré, et qui l'écoute.*) Ah ! mon Dieu ! v'là le pa...a...tron !

PATRON JEAN, *ôtant sa pipe de sa bouche.*)

Eh ben ! voyons, finis donc ton histoire.

PIERRE.

C'est pas une histoire, c'est... c'est...

PATRON JEAN, *remettant sa pipe.*

Encore des propos !.... Tiens, Pierre, t'as d'bons bras mais t'as une mauvaise langue... j'te conseillons, en ami, d'travailler un peu plus, d'jaser un peu moins, et d'te taire sur l'compte de Justin, parce qu'un talent comm' le sien s'admire, vois-tu, et v'là tout !...

PIERRE.

Pardine! s'il n'avait pas d't'alens, l'fils d'un baron, à c'que dit la mère Françoise!

PATRON JEAN.

Et quand il s'rait le fils d'un prince? puisqu'il n'a jamais connu son père ni sa mère!... Mais dam'! il vous est né avec un génie!... Et puis, faut tout dire, c'est mon éleve...

PIERRE, *en confidence*.

Oui!... eh ben, il ne s'ra pas long-temps votre élève : on veut vous l'enlever.

PATRON JEAN, *saisissant la main de Pierre avec colère*.

M'enlever Justin! mon premier ouvrier, l'honneur du chantier d'Antibes!... Et quel est le corsaire?...

PIERRE.

C'est pas un corsaire, c'est un cousin.

PATRON JEAN.

Et corbleu! il n'a plus d'parens!

PIERRE.

Mais quand j'vous dis qu'j'ons vu l'cousin, ce matin, y a une heure, chez Françoise; il f'sait même un doigt d'cour à sa fille, la jolie p'tite Louise, que vous aimez tant.

PATRON JEAN, *vivement*.

Ah ça! mais, c'est donc le diable, c'cousin-là?

PIERRE.

En tous cas, c'est un bon diable; car on prétend qu'il apporte à Justin...

PATRON JEAN.

Il lui apporte?

PIERRE.

Ah! dam'! écoutez, j'tiens ça du garçon d'hôtel où c'qu'il loge. (*On entend la cloche du déjeûner, tous les ouvriers se disposent à sortir.*) Ah! mon Dieu, v'là la cloche du déjeûner. (*Il va prendre ses outils.*) T'nez, patron

Jean, j'vas aller aux informations, et drès que j's'rons sûr de ce s'cret là, j'viendrons vous l'dire.

(*Pierre et tous les ouvriers sortent en reprenant la ronde,* Les charpentiers sont de bons vivans, *dont le chant se perd dans le lointain.*)

SCÈNE III.

PATRON JEAN, FRANÇOISE, *sortant de chez elle.*

PATRON JEAN, *à part.*

Ah!... ah!.... v'là la voisine Françoise : peut-être bien qu'celle-là m'dira c'que c'est que c'cousin qui veut emmener nos ouvriers... et courtiser nos jeunes filles.

FRANÇOISE.

Bonjour, patron, bonjour... Vous savez la nouvelle?... mon pauv' Justin!... c' parent!... v'là c'que c'est que d'faire parler d'soi... Mais dam'... c'est qu'il est fameux, not' Justin... Il est ben fameux!...

PATRON JEAN, *vivement.*

Mais qu'est-ce que c'est que c'cousin, mère Françoise? qu'est-ce que c'est que c'cousin?

FRANÇOISE, *avec volubilité.*

Tout c'que j'pouvons vous dire, c'est qu'il est ben aimable... pas fier un brin... Fallait voir comme il nous a sauté au cou, en arrivant, et avec quel empressement il s'est informé d'not Justin!... Ah! si j'avais su qu'il existât, a-t-il dit... Mais, d'puis quinze ans toujours sur mer!.... (parce qu'il est lieutenant de vaisseau, voyez-vous?) Et v'là qu'un jour, s'rendant d'Toulon à Paris, où il dit qu'la fortune l'appelait, il entend parler chez le commandant du port, d'un fameux ouvrier du chantier d'Antibes, nommé Justin de Murville.

PATRON JEAN, *avec joie.*

D'not' Justin, chez l'commandant? J'savais bien qu'il me frait d'l'honneur, c'garçon-là!

FRANÇOISE.

Là-dessus l'brave jeune homme prend la poste et accourt cheux nous ce matin, comme not' fieux v'nait d'par-

tir ; j'li contons l'histoire de Justin : il était d'une joie !...
Quel bonheur !... ça me ruine, dit-il ; mais c'est égal...
Mon pauvre cousin ! je brûlons de l'embrasser !... Il voulait
aller le chercher sur c'vaisseau où il travaille ; mais j'lui
ont fait prendre patience en lui disant qu'il allait revenir.
(*On entend la ritournelle de l'air suivant, qui continue
pendant ce que dit Françoise.*) Attendez donc, j'crois
qu'j'entends not' fille !

LOUISE, *dans la coulisse.*

Beau ciel de Provence,
Inspire toujours
Joyeuse espérance
Aux jeunes amours !

SCÈNE IV.

LES MÊMES, LOUISE, *une petite corbeille de fleurs
au bras.*

LOUISE, *courant à Françoise.*

PREMIER COUPLET.

Ma mèr', v'là les fleurs
Que Justin préfère ;
Leurs vives couleurs
Lui plairont, j'espère.
Après qu'son cousin
Nous quitta c'matin,
J'les cueillis soudain
En chantant mon r'frain :
Beau ciel de Provence, etc.

DEUXIÈME COUPLET.

Bientôt à mon chant
Que l'écho répète,
Se mêle gaîment
Une chansonnette ;
J'reconnais soudain
La voix de Justin
Qui, dans le lointain,
Chantait mon refrain :
Beau ciel de Provence,
Inspire toujours
Joyeuse espérance
Aux jeunes amours !

SCÈNE V.

Les Mêmes, JUSTIN, *chargé d'outils et d'un petit gouvernail de chaloupe, il entre sur le refrain.*

FRANÇOISE.

Ah! te v'là donc, not' fieux, te v'là donc... viens m'embrasser, mon Justin, viens m'embrasser.

JUSTIN, *l'embrassant.*

Ma bonne mère! (*Il dépose ce qu'il porte près de son établi.*)

FRANÇOISE, *lui montrant Louise.*

Et not' fille?

JUSTIN, *hésitant.*

J'sommes tout prêt, si ma sœur Louise....

FRANÇOISE.

Quoi qu'c'est donc qu'ces cérémonies là, mes enfans? Est-ce que vous n'avez pas été élevés ensemble?

JUSTIN.

Eh ben! oui, not' nourrice, mais depuis que je n'sommes plus p'tit et qu'elle est grande... (*A part.*) et puis j'l'aimons tant sans oser lui dire, qu'ça m'rend tout ..

LOUISE, *tendant la joue.*

Allons donc, pour obéir à not' mère....

JUSTIN, *à part, après l'avoir embrassée et regardant Françoise en riant.*

Ouf!... c'baiser-là.... c'est pas comme l'autre!

PATRON JEAN.

Dis donc, garçon, t'es demeuré ben long-temps en mer ce matin?

JUSTIN.

C'est vrai, patron, j'étions allé passer la dernière inspection sur la frégate qui doit partir aujourd'hui pour la Martinique, et une fois à bord, je m'sentions le cœur serré de la quitter; not' pauvre Sirène, j'l'aimons tant! depuis un an qu'j'y travaillons.... A force de vivre en-

semble... on s'attache... voyez-vous.... Enfin, j'ons bu le coup de l'étrier avec l'équipage, et j'ons pensé que, comme vous aviez l'habitude....

LOUISE, *riant.*

Oh! oui, il a l'habitude....

PATRON JEAN.

Corbleu! si j'l'ons!... (*Regardant Louise.*) Mais si on était marié.... oh! alors... parce qu'une femme c'est un porte-respect. (*A part, regardant Françoise.*) Et c'te f mme-là, c'est à la mère Françoise que je la demanderons.

JUSTIN, *à part, avec inquiétude, désignant Louise.*

Tiens... comme il la regarde!.. Est-ce qu'il en tiendrait, l'patron?

PATRON JEAN, *à Justin.*

Quant à toi, garçon, j'te pardonnons d'avoir bu à la santé d' not' Sirène.

JUSTIN, *avec un enthousiasme comique.*

La Sirène!... ah! le beau morceau! j'l'y ons donné plus d'coups d'marteau qu'vous n'videz d'flacons dans un an!

PATRON JEAN, *riant.*

En ce cas, tu dois être las.

JUSTIN.

Las!... patron Jean, las!... quand il s'agit d' l'honneur! car ça nous en f'ra!... J'ons mis nos noms sur chaque pièce; enfin, quoi! j'ons signé nos articles. Dam'! c'est que, quand j'tenons une pièce de bois et que j'sommes inspiré...

PATRON JEAN.

Oh! oui, tu vas bien.

JUSTIN.

Mais faut que j'soyons inspiré... Parce que dans les arts, voyez-vous, faut d' l'inspiration.

PATRON JEAN.

Et l'on m'enlèverait un garçon comme ça? par exemple! il y a pas d' cousin qu'ait c' droit là!

JUSTIN, *très-surpris.*

Un cousin ?...

FRANÇOISE, *avec empressement.*

Eh! oui, not'fieux!... j'croyions qu'tu n'avais plus d'parens... plus d'famille et v'là que c'matin, en ton absence, il t'est arrivé du port de Toulon un parent, un cousin, quoi!

JUSTIN, *avec sensibilité.*

Ben vrai! j'aurais un parent dans l'monde?... Ah! ça fait du bien!... Est-il jeune?... est-il vieux?

LOUISE, *vivement.*

C'est un jeune homme, un lieutenant d'vaisseau!.. bien gai, bien aimable et vif! il vous embrasse...

JUSTIN, *de même.*

Comment? il vous embrasse ?...

LOUISE, *d'un air confus.*

Avant qu'on ait eu le tems d'le lui défendre.

PATRON JEAN, *à Justin.*

Au fait, j'y pensons... un marin... ça doit entendre raison... Attends... attends, Justin, j'vas l'trouver, moi, j'te l'amène; vous vous r'gardez.. vous vous embrassez, et puis bonjour, bonsoir... il r'prend sa voiture ... tu r'prends ton marteau... et viv' la joie!... Tu n'quitt'ras p't'être pas ton métier... ton patron, ta p'tite sœur et ta bonne mère, pour un cousin qui te tombe du ciel. (*Il sort en lui prenant la main.*)

SCÈNE VI.

JUSTIN, FRANÇOISE, LOUISE.

JUSTIN, *vivement entre Françoise et Louise.*

Non, non, je n'vous quitt'rons jamais.

LOUISE, *s'oubliant.*

Bien sûr?

FRANÇOISE, *à Justin.*

Mais songe donc, not' fieux, que ton père... T'es un charpentier, toi!... mais pourtant t'es aussi un baron!

JUSTIN, *riant*.

Un baron, moi?... Allons donc, mère Françoise, est-ce que j'ai la tournure d'un baron ?

LOUISE, *riant*.

La tournure... Dam'! on peut p't'être l'être sans ça.

TRIO.

JUSTIN.

Eh bien ! ici je m'engage
Ma bonne mère, à n'vous quitter jamais
Dans mon chantier, avec d'l'ouvrage,
J'sommes plus heureux qu'dans un palais.

ENSEMBLE.

JUSTIN, *à part*.

Je n'pouvons pas lui dire combien j'l'aime ;
Mais j'n'y t'nons plus : aujourd'hui même,
Drès qu'elle s'ra seul', sans détour,
J'lui touch'rons deux mots d'notre amour.

LOUISE ET FRANÇOISE.

C'bon Justin mérit' bien qu'on l'aime !
Aussi not' peine serait extrême,
S'il fallait que dans ce jour
On vînt l'enl'ver à notre amour !

(*On entend une musique maritime dans le lointain et qui s'éloigne graduellement.*)

FRANÇOISE.

Mais quel bruit, quel transport !

JUSTIN.

Pour la fêt' de c'soir, il me semble
Qu' les ouvriers du port
S'prépar'nt à danser ensemble.

FRANÇOISE ET LOUISE.

Mais quel bruit, quel transport !

RONDE.

LOUISE.

Quand on entend la ronde
Des joyeux matelots,
A ses bruyans échos
Il faut que l'on réponde.
L'artisan, l'marin
S'trouv'nt tous en famille.
Les amans, les jeun's filles
S'prennent par la main.

(*Louise et Justin dansent en chantant.*)

Tristesse,
Paresse,

D'ici fuyez !
Beaux messieurs des villes,
Gens si difficiles,
Ici voyez
Le bonheur qui brille
Dans chaque famille,
Et les amoureux
Se faisant des yeux,
De tendres aveux
Qu'ils comprennent tous deux.

(*Ils se regardent un moment et se remettent à danser en reprenant la ronde :* Tristesse, paresse, *etc. Françoise, qui a dansé d'abord seule de son côté, finit par se mêler au pas de Louise et de Justin, et la danse finit par un baiser que Justin dérobe à Louise.*)

SCÈNE VII.

LES PRÉCÉDENS, PATRON JEAN, *ramenant* GUSTAVE, *qui est en petit uniforme de lieutenant de vaisseau.*

GUSTAVE, *riant.*

Bravo ! bravo !... comment donc, mais voilà un pas délicieux. (*Courant à Louise pour l'embrasser comme Justin.*) Et tenez, je crois que je sais déjà la dernière figure.

PATRON JEAN *l'arrêtant.*

Dites donc, mon lieutenant, vous vous trompez : c'n'est pas cette jeune fille qu'est votre cousin. (*Montrant Justin.*) C'est c'garçon-là.

GUSTAVE, *regardant Justin avec émotion.*

Quoi ! c'est vous !... c'est toi !...

JUSTIN, *gauchement.*

On dit qu'oui.

GUSTAVE, *avec sensibilité.*

Va, mon cœur en est sûr, et je me fie à lui. Il vaut mieux que ma tête. (*Il lui tend les bras, Justin s'y jette avec affection.*

LOUISE, *avec expression regardant Gustave.*

Qu'il a l'air bon !

PATRON JEAN.

Bien, lieutenant !.... vous n'êtes pas fier, ça vous portera bonheur !

GUSTAVE.

Fier !.... et de quoi ?.... notre nom est le même....; quant aux états, la différence n'est pas grande, il fait des vaisseaux, moi je les monte.... : c'est toujours servir son pays.

LOUISE, *s'avançant et s'arrêtant timidement, retenu par le patron Jean qui la salue d'une manière comique.*

Ah ! me voilà plus rassurée.

GUSTAVE, *à Justin.*

Ton pauvre père, mon bon oncle.... ah ! si j'avais eu le bonheur de le conserver pour me gronder..... ou pour payer mes dettes, je n'aurais pas fait tant de folies !

FRANÇOISE, *passant vivement auprès de Gustave.*

Votre oncle, mon lieutenant....., je l'vois encore !... quand il m'apporta notr' Justin pas plus haut que ça !

JUSTIN.

Il y a long-temps, not'mère !

FRANÇOISE, *avec expression.*

Femme, me dit un jour not'défunt, un brave monsieur, obligé de s'enfuir d'son pays, ainsi que bien d'autres, va s'embarquer ; il vient de perdre sa femme, il lui reste un petit gaillard de six mois, bien gros, bien frais, bien gentil.... veux tu l'nourrir ?.... Et pourquoi pas ? que j'lui dis en regardant ma p'tite Louise ; quand il y en a pour un, il y en a pour deux.... Là-dessus, son brave père vint cheux nous, l'mit dans mes bras, l'embrassa et partit....Hélas ! j'appris peu de temps après qu'mon pauvre fieux était orphelin, et qu'il n'avait plus rien dans l'monde.

GUSTAVE, *à part.*

Plus rien !... je jouis de la surprise de Justin !

FRANÇOISE.

J'l'ons nourri, c'est vrai, mais lui !...

JUSTIN, *gaîment.*

Et j'faisons mon devoir, mère nourrice ; quand on a des dettes, faut les payer. (*Il fait un geste de travail.*) Et je les paye !

GUSTAVE, *courant de Françoise à Louise.*

Mes bons amis, ma bonne Françoise, charmante Louise, c'est à vous, à votre amitié, que je dois mon seul parent. (*Il embrasse Françoise et Louise.*)

PATRON JEAN, *le regardant embrasser Louise.*

Est-il reconnaissant, c'cousin là! est-il reconnaissant!

JUSTIN, *avec joie.*

Queu bonheur de s'trouver en famille!

GUSTAVE, *riant et tendant la main à Justin.*

Surtout quand on n'en a pas l'habitude!

(*Gustave chante ces couplets au milieu des acteurs en scène.*)

Ici l'amitié serre
Les doux liens du sang;
J'étais seul sur la terre,
Je retrouve un parent.
Doux momens! jour prospère!
Heureux qui peut ainsi
Dans un ami trouver un frère,
Dans un frère avoir un ami!

TOUS *reprennent avec sensibilité.*

Heureux! qui peut ainsi
Dans un ami trouver un frère,
Dans un frère avoir un ami!

GUSTAVE.

Deuxième couplet.

Vous, dont la bonté brille,
Que je chéris enfin,
Vous fûtes la famille
De mon pauvre cousin.
On voit, à vos manières,
L'usage du pays.
Vous traitez les amis en frères,
Et les frères comm' des amis.

TOUS *gaîment.*

C'est l'usag' du pays,
Les amis se traitent en frères,
Et les frères comm' des amis.

SCÈNE VIII.

Les Précédens, PIERRE.

PIERRE, *accourant.*

Patron Jean!... Patron Jean! je v'nons vous dire que le vent vient de changer, et que la frégate va mettre à la voile dans une heure.

JUSTIN, *avec émotion.*

A la voile, déjà !... Et le gouvernail de la petite chaloupe que j'ons apporté pour le r'travailler! (*Il va pour courir à son établi.*)

GUSTAVE, *le retenant avec amitié.*

Un moment, j'ai une confidence à te faire.

TOUS, *regardant Gustave avec surprise.*

Une confidence!

LOUISE, *à part, avec inquiétude, regardant Justin.*

Ah! mon Dieu, s'il allait l'emmener!

FRANÇOISE, *gaîment.*

Rentrons, not' fille, rentrons; sans adieu, mon lieutenant, sans adieu. (*Elle lui fait une révérence et rentre dans la maison, suivie de Louise qui regarde Justin avec expression jusqu'à ce qu'elle soit rentrée. Gustave reconduit Françoise et Louise jusqu'à leur porte.*)

PATRON JEAN, *froidement et avec intention, à Justin.*

Je te laissons, Justin, mais songe qu'il ne doit pas manquer un seul agrès à not' Sirène; il y va de ta réputation, ainsi n'cause pas les bras croisés. (*Lui montrant son ouvrage.*) Du courage! garçon, du courage! et si tu restes ici... tu iras loin... je ne te dis que ça! (*Il serre la main de Justin et sort par le fond, suivi de Pierre.*)

SCÈNE IX.

JUSTIN, GUSTAVE.

JUSTIN, *montrant son ouvrage.*

J'vous d'mandons ben pardon, cousin, si j'travaillons

en vous écoutant; mais voyez-vous, l'bon vent, l'vaisseau qui va mettre à la voile, ça presse.

GUSTAVE, *riant.*

Comment donc?

JUSTIN, *allant à son établi et prenant son marteau.*

Il n'y a pas de temps à perdre.

GUSTAVE.

Quel enthousiasme!

JUSTIN, *arrangeant son travail.*

Pourquoi pas?..... on dit bien qu'un empereur s'est fait charpentier..... Je n'sommes pas pus fier que lui.

GUSTAVE, *riant.*

De l'instruction?

JUSTIN, *avec bonhomie.*

Eh non! c'qui tient au métier...

GUSTAVE, *l'empêchant de se mettre à l'ouvrage.*

Très-bien, mais écoute-moi: mon père et le tien avaient de la fortune... Orphelin de bonne heure, j'entrai au service avec des dispositions brillantes... pour la dépense... Une fois à terre, je me dédommageais des privations de nos voyages; je menais le train d'un amiral avec l'épaulette d'un lieutenant; tu sens bien que ça ne pouvait pas durer.

JUSTIN, *le regardant avec expression.*

Vous n'avez plus rien?

GUSTAVE, *riant.*

Si.... j'ai encore l'épaulette, mais j'allais avoir mieux que ça... une fortune... qui va te revenir, celle d'un parent qui te l'a léguée en mourant, pour te dédommager de la perte des biens de ton père... Las de te chercher inutilement, on allait me mettre en possession de ton héritage, quand, à Toulon, où je venais de débarquer, ton nom frappe mon oreille; j'accours ici.... et juge de ma joie... je me trouve un cousin de plus.... et une succession de moins... Va, je ne l'ai pas regrettée... j'aime cent foi mieux embrasser le fils de mon oncle que d'en hériter....s

JUSTIN, *avec affection, lui prenant la main.*

L'bon cousin! (*Ici Louise ressort de la maison, s'ar-*

rête en voyant Justin et Gustave qui ne l'aperçoivent pas, et les écoute dans le plus grand trouble, cachée derrière l'arbre qui est près la maison de Françoise.)

GUSTAVE, *retenant toujours Gustave, qui veut retourner à son ouvrage.*

Quel bonheur pour toi, que je n'aie pas eu le maniement de ces capitaux là!... quel revirement de fonds j'aurais fait! Car tu vas être riche, très-riche... trois cent mille francs...

JUSTIN, *jetant son marteau, et dans la plus grande surprise.*

Trois cent mille! à moi! Justin! et qu'est-ce que je ferais donc de tout ça, bon Dieu!

GUSTAVE, *riant.*

Va, mon ami! avec des conseils et de la bonne volonté on s'accoutume à tout... Et puis tu dois tenir un rang dans le monde.

JUSTIN, *avec bonhomie.*

Un rang dans le monde!... au fait je pourrais travailler pour mon compte.

GUSTAVE.

Travailler, non pas! non pas! le cher parent a mis pour condition au don de sa fortune, que tu prendrais un état digne du nom que tu portes, et que tu ferais un bon mariage... et comme Paris est le pays des places et des bons mariages, dès demain je t'y emmène.

(*Louise fait un mouvement de douleur.*)

JUSTIN, *avec force.*

Quoique vous me dites-là? moi! quitter mon chantier, mon état! ma bonne mère nourrice! (*Regardant la chaumière d'un air amoureux.*) Et puis une autre personne encore... Tenez! s'il faut perdre tout ce bonheur là pour être riche, je n'voulons pas d'un bien qui fait tant de mal!...

GUSTAVE, *riant.*

Allons... allons... je vois ce que c'est, tu es amoureux!

TRIO.

GUSTAVE, *riant.*

Pauvre Justin, quelle folie !
On aime pour la vie,
On le jure et vraiment
On pense au serment,
Mais la belle..... on l'oublie.

ENSEMBLE.

JUSTIN.

J'aimons à la folie ;
Mais j'vous l'confie,
J'aim'rons constamment.
Chez nous un serment
Jamais ne s'oublie.

GUSTAVE.

Pauvre Justin ! quelle folie !
On aime pour la vie,
On le jure.... et vraiment
On pense au serment,
Mais la belle...... s'oublie.

GUSTAVE.

Du tendre objet de ta constance
Quel est le doux nom, s'il te plaît ?

JUSTIN, *avec confidence.*

C'est Louise, ma sœur de lait.

LOUISE, *à part, avec émotion.*

Ah ! j'en étais ben sûr' d'avance !

JUSTIN.

Si l'on n'partage pas notre amour,
Je l'sens, j'la fuirons sans retour.

GUSTAVE.

C'est pour elle que tu refuses
De reprendre ton rang, de quitter ton état.

LOUISE, *à l'écart, très-émue.*

Pour moi....... non, non !

GUSTAVE.

Mais sur ton bonheur tu t'abuses.

JUSTIN.

Plus de bonheur, moins d'éclat.
Et t'nez, s'il faut que j'me prononce,
Écoutez ma réponse.

(*Il court à son établi, et saisit son maillet.*)

LOUISE, *à part ;* **GUSTAVE**, *à part, toujours sans voir Louise.*

Écoutons sa réponse.

JUSTIN *travaille en chantant.*

Les charpentiers sont d'bons vivans,
Toujours joyeux, toujours contens.
Riches du pain de la journée,
 On n'les voit pas
 Dans aucun cas
Jeter l'manche après la cognée.
Not' richesse est au bout d'nos bras,
C'est un' fortun' claire et certaine :
Aussi j'bénissons nos destins,
Quand on a son bien dans les mains,
On n'a pas peur qu'on vous le prenne.

LOUISE, *à l'écart.*

C'est pour moi qu'il refus' le bonheur qui l'attend.

GUSTAVE, *à part.*

Courons trouver le commandant.
Il le décidera sans peine.

ENSEMBLE.

LOUISE, *à part.*

C'est pour moi qu'il refuse le bonheur qui l'attend.

GUSTAVE.

Courons trouver le commandant.

JUSTIN, *ramassant ses outils et chargeant son gouvernail sur son dos.*

Courons porter à not' Sirène
L'agrès que sa chaloupe attend.

(*Gustave et Justin se serrent la main avec amitié et sortent chacun d'un côté du théâtre.*)

SCÈNE XI.

LOUISE *seule:*

Ah ! j'ons tout entendu !... Il veut rester, garder son métier, refuser son héritage ; et c'est pour moi... et j'serions un obstacle au bonheur d'not' pauvre frère ? Non, non... je n'ons pas osé lui laisser voir notre amour, quand il était pauvre... Je le lui cacherons à présent qu'il est riche !... Il partira, il suivra son cousin, quand j'devrais l'y forcer moi-même, et mourir de chagrin ensuite !

SCÈNE XII.

LOUISE, PATRON JEAN.

(*Louise est accablée et paraît méditer un projet.*)

PATRON JEAN, *entrant brusquement.*

Queux guignon ! j'sommes d'une colère que j' n' m'en possédons pas !... Maudit cousin !... j'aurions dû m'en méfier.

LOUISE, *à part avec douleur.*

Et moi !...

PATRON JEAN, *sans voir Louise.*

Je pardonne à Justin sa famille... je lui pardonnerais d'être baron, d'être comte, d'être tout ce qu'il voudra ; mais sa fortune, ça va lui faire abandonner son état !... Il n'y a pas de sacrifice que j' n'aurions fait pour le conserver !.. haute-paye ! gratification .. Oui... queux gratification offrir à un compagnon charpentier qu'a trois cent mille francs ?...

LOUISE, *à part, entendant les derniers mots du Patron.*

Ah ! c'est fini ! c'est fini !

PATRON JEAN, *apercevant Louise.*

Vous v'là, mam'zelle Louise ?... (*Avec colère.*) Corbleu ! j' sommes au désespoir !

LOUISE, *reculant.*

Ah ! mon Dieu !

PATRON JEAN.

N' vous effrayez pas, mam'zelle... v'là que ça s'calme ! et fallait pas moins qu' vos jolis yeux pour ça... n'y a pas d' tempête que c' coup de soleil là ne dissipe... et, t'nez j' sentons là *Montrant son cœur*, qu'il n'y a qu' vous qui pourriez m' consoler.

LOUISE.

Moi ?

PATRON JEAN, *avec galanterie.*

Oui, oui, j'aimons not' Justin comme un frère ; j'ons

besoin d'aimer quenqu' chose, moi; vous êtes une jolie fille, j'ons été assez joli... joli garçon autr'fois, et puisqu'on dit que le mariage est un voyage d'un long cours, si vous voulez que nous mettions à la voile ensemble, vous ne vous plaindrez pas du pilote.

LOUISE, *vivement.*

Ah! monsieur Jean, si vous saviez...

PATRON JEAN.

J' savons que je n' sommes pas beau, on est d'accord là-dessus; mais, tenez, mamzelle Louise, j'ons un cœur de jeune homme avec une figure de quarante-cinq ans... et puis, avec moi, vous serez bien tranquille, y n' me débarquera jamais d' cousin ni d' fortune, qui m' donneraient des r'grets d'avoir épousé une petite fille qui ne s'rait pas une grande dame.

LOUISE, *à part avec douleur.*

Des regrets!.. oui, Justin en aurait un jour... son cousin le lui disait tout-à-l'heure; il faut qu'il parte, qu'il m'oublie... Monsieur Jean, j' n'ons que d' l'amitié pour vous.

JEAN.

D' l'amitié, morbleu!... eh bien, c'est tout ce qu'il me faut... c'est plus que j' n'en mérite d' vot' part, mam'zelle. J'aurai d' l'amour pour deux, moi, et c't' amour là p't'-être bien qu' ça m' fera oublier... Oui, oui, je cours trouver Françoise vous demander en mariage!... Perdre mon Justin, un si bon compagnon!... (*A Louise.*) C'est dit : vous serez ma femme... (*En sortant*). Ah! que je vas être malheureux! (*Il entre chez Françoise.*)

LOUISE, *faisant un mouvement pour suivre Jean.*

Patron Jean! Patron Jean!.... Il entre chez ma mère! Oh! non, non... jamais, jamais! (*Apercevant Justin.*) C'est lui.

SCÈNE XIII.
LOUISE, JUSTIN.

JUSTIN, *à part, apercevant Louise.*

La vl'à... allons, allons, si je sommes aimé de Louise,

je ne regretterons pas cet héritage que j' n'aurions eu qu'en la quittant.

LOUISE, *faisant un pas vers sa maison.*

Rentrons.

JUSTIN.

Eh ben! elle s'en va. (*Haut, courant à elle avec embarras.*) Louise, faut que j' vous parle.

LOUISE.

A moi, monsieur Justin?

JUSTIN, *d'un air d'humeur.*

Monsieur Justin! comment, Louise, et vous aussi?... Depuis l'arrivée du cousin, ils m'appellent tous comme ça. J'ons beau leux dire que j' n' suis pas changé, ils ont changé eux.. Quoique ça s'ra donc quand j' s'rai riche pour tout d' bon?

LOUISE.

Riche! vous allez le devenir.

JUSTIN, *avec joie.*

C'te fortune qui m'arrive vous fait donc plaisir?

LOUISE, *retenant ses larmes.*

Oh! beaucoup... pour vous!...

JUSTIN, *avec indifférence.*

Oh! quant à moi, j' n'y tenons pas; mais, avec de l'argent, on fait le bonheur de ceux qu'on aime... et ceux qu' j'aime... c'est Françoise... c'est vous... vous surtout!...

LOUISE, *s'oubliant.*

Non, non; c'te fortune-là n' peut pas nous rendre heureuses!

JUSTIN, *avec joie et surprise.*

Quoi! là, ben vrai? eh ben! c'est comme moi, car, entre nous, Louise, j' n' sommes pas fait pour être riche... (*Montrant son établi.*) Sortez-moi d' là, je n' sais rien... je n' suis rien, et je n' serai jamais rien dans le monde... J'aime mon pays, mais v'là tout... d'autres lui

seraient utiles avec ma fortune et leux talens... l' cousin, par exemple..... et tandis qu'il emploierait ma richesse et son mérite pour l' bouheur d' not'patrie, moi je ferais des vœux pour elle... et des vœux, tout l' monde peut en faire... (*Montrant son cœur*). Il n' faut que d' ça, et j'en ai.

LOUISE, *avec une vive émotion.*

Quoi! vous renonceriez à cette fortune?

JUSTIN, *vivement, avec joie.*

Je l' crois bien! l'idée d'être si fort à mon aise faisait que je n' l'étais plus du tout... Oui, oui; j' rest'rons artisan, ouvrier, compagnon... plus d'argent... plus d' monsieur, plus de fortune!... et, d' tout ça, je n' garderons que l' cousin... parce qu'un cousin ça n'empêche pas de jouer du rabot.

DUO.

JUSTIN, *vivement.*
Il faut parler, plus de faiblesse,
Avouons - lui notre tendresse ;
Elle doit recevoir ma foi.

LOUISE, *à part.*
Il doit partir, plus de faiblesse,
Il doit partir ; car sa richesse
Pour jamais l'éloigne de moi.

JUSTIN.
Louise !

LOUISE.
Justin !

JUSTIN.
Louise !

LOUISE.
Justin !

JUSTIN.
Je ne devons plus vous l'taire,
Je vous chérissais comme un frère ;
Mais pour vous en ce jour.

LOUISE.
Mais pour moi dans ce jour ?

JUSTIN.
J'ai bien moins d'amitié.....

LOUISE.
Quoi ! bien moins d'amitié ?

JUSTIN.
Moins d'amitié que j'nons d'amour.
LOUISE, *à part.*
Que lui répondre ? ô ciel ! cachons-lui notre amour.

ENSEMBLE.
LOUISE, *à part.*
Sa main chérie
N'peut être à moi :
Mais pour la vie
Il a ma foi.
Pour mon courage
Cruel moment !
Ah ! son langage
Fait mon tourment.

JUSTIN.
Ta main chérie
Doit être à moi,
Toute ma vie
J'n'aim'rons qu' toi.
Dans ce village
Heureux, content,
Not' p'tit ménage
Sera charmant.

JUSTIN.
Dis-moi, dis-moi, je t'aime, ainsi qu'en notre enfance.
LOUISE, *à part.*
Non, plus d'amour, plus d'espérance !
Il doit partir.
JUSTIN, *avec une vive émotion.*
Louise ! quel trouble, quel silence !
Mais....., j'y pense....., si d'vot' cœur
Un autr' pouvait fair' le bonheur.......
LOUISE, *à part, avec force.*
Un autre ?....... Quel projet vient de naître en mon cœur !
JUSTIN.
Ah ! calme ma frayeur.
Écoute-moi, écoute-moi, ma sœur.

ENSEMBLE.
JUSTIN.
Ta main chérie
Doit être à moi,
Toute ma vie
J'n'aim'rons qu' toi.
Dans ce village,
Heureux, content,
Not' p'tit ménage
Serait charmant.

ENSEMBLE.

LOUISE, *à part.*
Sa main chérie
N'peut être à moi;
Mais pour la vie
Il a ma foi.
Pour mon courage,
Cruel moment!
Ah! son langage
Fait mon tourment.

(*Louise et Justin se retirent à l'écart, en voyant sortir de la maison Françoise et le Patron.*)

SCÈNE XIII.

LES PRÉCÉDENS, PATRON JEAN ET FRANÇOISE,
sans voir Louise et Justin.

QUATUOR.

PATRON JEAN.

Oui, mèr' Françoise, j'vous d'mandons Louise.

JUSTIN, *à l'écart.*
O ciel!

PATRON JEAN.

Et j'crois que j'n'lui déplairons pas,
S'il faut que je vous le dise.

JUSTIN, *à l'écart, désignant Louise.*
V'là donc la cause d'son embarras!

PATRON JEAN.

Puisqu'à personne elle n'est promise,
J'frons son bonheur en franc marin.

FRANÇOISE, *à part.*
Je ne r'venons pas d'not' surprise,
J'aurions cru qu'elle aimait Justin.

PATRON JEAN, *apercevant Louise et la montrant à Françoise.*

Et, t'nez, j'm'fie à sa réponse,
La v'là, qu'elle-même prononce.

JUSTIN, *avec anxiété.*
Ah! pauvre Justin, sa réponse
Pour toujours va fixer ton sort.

PATRON JEAN, *désignant Louise.*
Corbleu! c't'air ému vous annonce
Qu'ell' me préfère aux jeunes gens du port.
Et j'm'y connais, elle n'a pas tort.

FRANÇOISE, *avec bonté à Louise.*

Ma fille, il faut que ton cœur réponde :
Si l'patron d'venait ton époux,
Ça f'rait-y l'bonheur de tout l'monde ?

LOUISE, *émue.*

De tout l'monde ? Je l'crois comme vous.

PATRON JEAN.

Vous l'entendez, j's'rons son époux.

JUSTIN, *à part.*

Plus de bonheur, éloignons-nous.

LOUISE, *à part.*

Non, non, jamais j'n'aurons d'époux.

PATRON JEAN, *appercevant Justin, courant à lui et le ramenant d'un air de reproche.*

Justin, quoi ! c'est donc vrai ? la fortune m'enlève
Mon meilleur ami, mon élève.

JUSTIN.

Non, non, je gard'rons not' métier.

JEAN ET FRANÇOISE.

Quoi ! tu resterais charpentier ?
Dans not' chantier ?

JUSTIN, *à part avec une vive douleur.*

Mais je fuirons de ce chantier.

PATRON-JEAN *avec joie, sans remarquer la douleur de Justin.*

J'courons demander au notaire
D'nous dresser un contrat soigné,
Allez fair' vot' toilette, not' mère,
Dans une heure tout s'ra signé.

FRANÇOISE, JUSTIN, LOUISE.

Dans une heure tout s'ra signé !

ENSEMBLE.

PATRON-JEAN.

Ah ! quel plaisir ! !
Bonheur suprême !
Celle que j'aime
Va me chérir,
M'appartenir !

JUSTIN

Que devenir ?
Malheur extrême !
Louise l'aime,
Plus d'avenir.
Il faut la fuir !

LOUISE,

Que devenir ?
Malheur extrême !
Celui que j'aime
Va me haïr.
Il doit me fuir !

ENSEMBLE.

FRANÇOISE

Ah ! quel plaisir !
Bonheur extrême !
Celle qu'il aime
Va le chérir.
Ah ! quel plaisir !

JUSTIN ET LOUISE.

Un sombre nuage
A glacé mon cœur,
Avec mon courage
S'enfuit le bonheur.

(*Patron Jean sort par le fond avec joie; Françoise rentre chez elle suivie de Louise qui est dans la plus grande affliction.*)

SCÈNE XV.

JUSTIN, *seul*.

Elle l'aime ! elle va l'épouser !... elle... Louise... ma sœur de lait... ma compagne d'enfance !... et je resterions !... j' serions témoin d' leux mariage ? du bonheur de Patron-Jean ! Non, non !

COUPLETS.

Quitte ces lieux !
Celle qui t'est si chère,
Pauvre Justin, n'peut plus combler tes vœux.
Quitte ces lieux,
Abandonne ta mère,
Et tes amis et ta pauvre chaumière,
Où, près de Louise, tu devais être heureux ;
Car tu le sais, dans ta douleur amère,
Ce n'est pas toi qu'elle préfère.
Quitte ces lieux.

DEUXIÈME COUPLET.

Quitte ces lieux ;
Mais cache ta souffrance,
Que Louise seul te sache malheureux.
Pourtant les yeux
D'ma compagne d'enfance
S'tournaient vers moi tendrement, quand la danse
La rapprochait de mon cœur amoureux.
Mais dans ces yeux
J'nons plus de confiance,
Car ils m'ont dit après...... plus d'espérance.
Quitte ces lieux.

SCÈNE XVI.

JUSTIN, GUSTAVE.

GUSTAVE, *entrant en riant.*

Ah! ah! j'en rirai long-temps! (*A Justin.*) Te voilà! je te cherchais... Il paraît qu'on tient à toi ici! Ah ça, mon ami, tu es décidément un homme de génie!

JUSTIN, *à part, regardant la maison de Françoise.*

Oui... oui, j' sommes résolu!

GUSTAVE.

Tout-à-l'heure, en te quittant, désolé de ton obstination à manier la hache et le rabot avec trois cent mille francs de fortune; certain, d'ailleurs, qu'il te serait impossible de voir jamais la fin de quinze mille francs de rente dans un chantier obscur, où l'on ne trouve ni fête, ni bals, ni plaisirs, objets de première nécessité pour dépenser son argent, je me suis décidé, pour ton bonheur, et dans l'intérêt de tes quinze mille francs de rente, à aller trouver le commandant du port.

JUSTIN, *étonné.*

Le commandant?

GUSTAVE.

J'ai eu toutes les peines du monde à lui parler... La frégate en rade va partir.

JUSTIN, *avec émotion.*

Elle va partir!

GUSTAVE.

J'ai supplié le commandant de joindre ses instances aux miennes, pour t'obliger à me suivre; il m'a répondu que, sans ton désistement... (*Justin court au fond du théâtre avec agitation.*) Qu'as-tu donc? ah! je vois, tu fais tes adieux à ta Sirène!... c'est touchant!

JUSTIN, *avec douleur, à part.*

Mes adieux!... non, non, j' n'aurions l' courage d'en faire à personne!

GUSTAVE, *riant.*

Ah ça! mais c'est donc une passion...

JUSTIN, *à part avec une agitation croissante.*

J'ons perdu tout c' que j'aimions! Là-bas, du moins, on n' m'empêchera pas d' faire mon métier! je n' tenons plus qu'à lui dans le monde! L' moment presse, il n'y a pas à balancer.

GUSTAVE, *riant.*

Allons, mon ami, sois raisonnable ; résigne-toi à être riche... Un peu de philosophie.

JUSTIN, *à part.*

Françoise... le Patron!.. ils m'accuseront s'ils ignorent... Comment leur faire savoir?

GUSTAVE, *lui montrant le bureau.*

Tiens, là, quelques lignes suffisent pour te rendre libre...

JUSTIN.

Libre ?... ah! je l' sommes à présent! mais, vous avez raison... je dois écrire. (*Il entre vivement dans le petit bureau du Patron et écrit précipitamment.*)

GUSTAVE, *à la porte du bureau en riant.*

A la bonne heure! j'étais sûr que la réflexion... Certainement l'état de charpentier est charmant... d'abord il est à la mode... A Paris on ne voit que ça ; mais, en conscience, un charpentier, capitaliste et baron...

JUSTIN, *sortant du bureau, et lui remettant précipitamment le papier plié qu'il vient d'écrire.*

T'nez, t'nez, il y a là-dedans du bonheur pour tout l' monde... (*A part.*) Excepté pour moi. (*Il va pour sortir et revient.*) Cousin, vous m'avez donné, en venant me chercher, une preuve d'amitié que j' n'oublierons jamais. (*Il lui prend la main avec sensibilité*) Adieu! (*Il sort vivement.*)

SCÈNE XVII.

GUSTAVE, *à la cantonnade, le billet de Justin à la main, sans l'ouvrir.*

Eh bien! eh bien! où court-il donc?... Ah! je devine... des amis à voir, à embrasser!... ils m'en voudront peut-être un peu... La jolie petite Louise... surtout. Avec cela qu'il est très-bien, Justin (amour-propre de cousin à part.) Pour lui, je suis tranquille; grâce à mes conseils, il finira par se distraire, s'amuser; s'il s'amuse, c'est un homme sauvé; et puis, s'il était constant, il ne tiendrait pas de famille.

RÉCITATIF.

Je conçois pourtant qu'avec peine
On quitte son premier amour,
Lorsque l'objet qui nous enchaîne
Nous a payé d'un doux retour.

AIR :

Sa Louise de ce village
　Est la beauté;
L'on voit sur son joli visage
　Esprit, bonté;
Ses traits, où la candeur respire,
　Doivent charmer;
Et le cœur le plus froid sent à son doux sourire
　Qu'il faut l'aimer.
Mais la constance du jeune âge,
A Paris n'est plus de saison;
Justin l'oubliera, s'il est sage.
Pourtant mon cœur lui donnera raison,
Si le sien me répond, plein d'une douce image:
　Ma Louise, de ce village,
　Est la beauté;
L'on voit sur son joli visage
　Esprit, bonté;
Ses traits, où la candeur respire,
　Doivent charmer;
Et le cœur le plus froid sent à son doux sourire
　Qu'il faut l'aimer.

SCÈNE XVIII.

GUSTAVE, PATRON JEAN, *en habit de fête, un gros bouquet au côté*, puis FRANÇOISE ET LOUISE.

PATRON JEAN, *courant à la maison de Françoise.*

Mèr' Françoise! mèr' Françoise! (*A Gustave.*) Ah! vous voici, mon lieutenant; tel que vous m' voyez, j' vas m' marier, et viv' la joie! (*Appelant.*) Mèr' Françoise!

FRANÇOISE, *sortant de chez elle; elle est suivie de Louise.*

Eh ben, patron, qu'est-ce qu'il y a?

JEAN.

C' qu'il y a?... un futur disposé et impatient.

GUSTAVE, *riant.*

Impatient... c'est de rigueur pour un futur!

JEAN.

Le contrat est prêt, et je cherchons Justin pour nous servir de témoin, et, corbleu! je n' pouvions pas mieux choisir après l'honneur qu'on va lui faire.

FRANÇOISE.

Un honneur à not' Justin?

PATRON JEAN, *avec orgueil.*

Oui, oui... et j' dis qu'il le mérite... quand ça n' s'rait que pour c' qu'il a fait sur la Sirène... il a des idées ce garçon... Grâce à son travail, elle file sur l'eau comme l'hirondelle... et, sur le rapport de l'amirauté, le commandant va lui donner une médaille d'or devant tous ses camarades, comme au plus fameux ouvrier de tous les ports de la Provence.

GUSTAVE.

Ouvrier, Patron, il ne l'est plus.

PATRON JEAN, *avec émotion.*

Pas possible!

GUSTAVE, *donnant au Patron le papier que lui a remis Justin en sortant.*

Voilà son désistement; lisez-le.

TOUS, *avec surprise*.

Son désistement!

PATRON JEAN.

Quoi! lui qui, tantôt, me promettait... Non, non, j' n'pouvons l'croire... (*Ouvrant le papier et lisant avec émotion.*) « J'aimons Louise plus que la vie. » (*S'interrompant.*) Es'-ce possible? (*Continuant.*) « J' sommes bon artisan, et j' sens que je n' serons jamais que ça... j' n' saurions qu' faire de c'te fortune qu'on m'annonce... J' prions not' cousin de la garder, et d' n'oublier ni Louise ni Françoise. »

GUSTAVE *et* LOUISE.

Oh non! jamais!

PATRON JEAN, *continuant*.

« J' courons m'embarquer! »

GUSTAVE, *avec force*.

Il m'a trompé.

PATRON JEAN, *continuant*.

« Quand vous lirez ça, nous s'rons déjà ben loin, moi et ma pauvre Sirène... Adieu, j' vous embrassons tous..... j' partons, et peut-être pour toujours. »

FINAL.

TOUS.

Grands dieux!
Il fuit de ces lieux.

LOUISE, *avec force*.

Mais peut-être encore
On peut le retenir!

TOUS, *montant le théâtre*.

Elle a raison, il faut courir.
Ah! sur ses pas il faut courir!

PATRON JEAN, *regardant au fond*.

Sur la citadelle on arbore
Le pavillon, signal du départ.

TOUS.

Courons! courons!
(*Trois coups de canon se font entendre.*)
(*Avec douleur.*) Il est trop tard!

3

ENSEMBLE.

GUSTAVE.

Quelle est la cause
D'un tel maheur ?
Vraiment je n'ose,
Dans ma douleur,
Croire à sa fuite.
Affreux destin !
Justin nous quitte.
Pauvre Justin !

LOUISE ET JEAN.

Je somm's la cause
De son malheur !
Quoi donc l'expose
A la rigueur
D'un' pareill' fuite ?
Affreux destin !
Justin nous quitte.
Pauvre Justin !

FRANÇOISE.

Quelle est la cause
De son mallieur ?
Quoi donc l'expose
A la douleur ?
D'un' pareill' fuite
Affreux destin !
Justin nous quitte.
Pauvre Justin !

(*On entend dans le lointain chanter la ronde du commencement.*)

Les charpentiers, etc.

TOUS.

Mais quels sont ces chants d'allégresse ?

PATRON JEAN.

La foule de ce côté se presse,
On accourt. Les voici.
C'est lui !
C'est lui !
C'est lui !

SCÈNE XIX.

LES PRÉCÉDENS, LE COMMANDANT, TOUS LES OUVRIERS DU PORT, *en habit de fête, ramenant Justin et l'entourant.*

JUSTIN, *courant dans les bras de Françoise.*

Oui, me voici !
Ma bonn' mèr', me voici !

FRANÇOISE, GUSTAVE ET JEAN,

Mon ami !

FRANÇOISE.

Tu voulais donc quitter ta mère ?

JEAN.

C'est affreux ! tu m'as méconnu !

JUSTIN, *regardant Louise.*

J' devais partir...... ils m'ont r'tenu !

LE COMMANDANT.

Justin voulait quitter la France ;
Il s'embarquait.
Quand, par mon ordre, on le cherchait,
Pour lui donner la récompense
Que son talent lui méritait.

(*Le commandant attache la médaille d'or à Justin*)

JUSTIN, *avec enthousiasme à Gustave, en lui montrant sa médaille.*

Vous l'voyez..... l'nom d'Justin brille
Parmi les fameux du chantier,
Et l'on peut placer mon métier
Dans les titres de la famille..

GUSTAVE, *saisissant la main de Justin.*

Ainsi que toi j'en suis fier aujourd'hui.

TOUS LES OUVRIERS.

Il mé.it' bien c'te récompense !

JEAN, *regardant Louise et Justin et les unissant.*

Va, va, sans que son cœur balance,
Ton ami t'en doit une aussi.

JUSTIN.

Allez, c'est vous qu'elle aime.

LOUISE.

J'ons entendu c'que votre cousin
Justin, vous disait ce matin;
Et, dans ma peine extrême,
Pour vot' bonheur je vous trompais !

JUSTIN, *avec joie.*

Louise ! ah ! je n'vous quitt'rons jamais !

(*tendant la main à Gustave*)

Gardez vot' bien.

GUSTAVE.

Moi, je le garderais !

JUSTIN.

De c'te fortune je n'saurions qu' faire,
Acceptez, car, j'en suis certain.
De là-haut mon pauvre père
 Bénira son Justin
Pour l'usage qu'il en veut faire.

GUSTAVE, *avec amitié.*

Mais toi........ mais toi !

JUSTIN, *montrant son établi.*

Moi, cousin...... ma fortune est là.

(*Tendant la main à Gustave.*)

En cas d'malheur on vous r'trouvera.

(*Aux ouvriers.*)

Oui, vot' Justin vous restera;
Et, l'plaisir dans l'âme,
Chaque jour il répét'ra,
Entre vous et sa p'tite femme :

RONDE DU COMMENCEMENT.

JUSTIN ET LES OUVRIERS.

Les charpentiers sont d'bons vivans,
Toujours joyeux, toujours contens,
Riches du pain de la journée,
 On n'les voit pas,
 Dans aucun cas,
Jetter l'manche après la cognée.
Not' richesse est au bout d'nos bras;
C'est un' fortun' claire et certaine.
Aussi j'bénissons nos destins !
Quand on a son bien dans les mains,
On n'a pas peur qu'on vous le prenne.

FIN.

www.ingramcontent.com/pod-product-compliance
Lightning Source LLC
Chambersburg PA
CBHW030118230526
45469CB00005B/1700